KB146407

이곤 우화

이곤 지음

Hans Media

작가의 말

《이곤 우화》의 첫 번째 에피소드는 2012년에 그렸습니다. 한 권의 책으로 출간되기까지 8년이 걸렸네요.

2012년의 저는 학교를 막 졸업하고, 소소하게 그림 활동을 하던 반백수 작가였어요. 그림으로 엽서를 만들어 팔고, 전시도 하고, 가끔씩 들어오는 외주도 하며 마냥 재미있게 보냈습니다. 그러던 중 '네이버 도전 만화'에 〈한 컷 우화*〉를 올리게 되었고, 나름대로 긍정적인 반응을 얻으며 한동안 연재를 했습니다. 이 〈한 컷 우화〉가 《이곤 우화》의 바탕이 되었죠.

베스트 도전에서 연재를 했지만 정식 연재를 할 수 있을 거라고는 생각하지 않았어요. 좋은 기회로 한 만화책 출판사의 피드백을 받을 수 있었는데 '출간은 어렵겠다'는 말을 들었습니다. 더

* 실제로는 '한 컷 우화'가 아닌 다른 제목이었어요. 혹시 기억하시는 분이 계실까요?

3

이상 '재미'만으로 그림을 그릴 수 없게 되었고, 작은 광고 회사에 취직했습니다.

취직 후 정신을 차려보니 어느새 5년이란 시간이 흘러 있었어요. 다시 그림 작업을 해보고자 프리랜서 작가가 되었습니다. 오래 전 작업했던 〈한 컷 우화〉를 다듬어 SNS에 올렸는데, 그게 지금의 편집자님 눈에 띄어 출판 계약을 하게 되었습니다.

이후에 한 번 더 다듬어 《이곤 우화》가 되었어요. 리메이크를 두 번 한 셈입니다. 오랫동안 마음에 품어왔던 작업이라 잘하고 싶었어요. 열심히 그렸습니다.

하고 싶은 일을 해보고 싶다는 마음으로 《이곤 우화》를 그려서인지 《이곤 우화》에는 '꿈'이나 '도전'에 대한 내용이 많아요. 하지만 '현실 동화'인 만큼 마냥 희망차지만은 않지요. 큰 마음 먹고 도전했다가 실패하는 이야기도 있고, 밝은 미래인 줄 알았는데 더 큰 위기인 내용도 있어요. 그렇지만 '교훈 없는' 이야기인 만큼 몇몇 이야기들은 그저 스쳐 지나가시면 됩니다. 곳곳에 넣어둔 밝고 희망찬 이야기에서 좋은 마음만 담아가세요.

하고 싶은 일을 마음에 두고 끈을 완전히 놓지만 않는다면, 언젠가 다시 내 앞에 기회가 찾아온다고 생각합니다. 8년 전엔 아무것도 아니었던 그림이 오늘 이렇게 책으로 나올 수 있었던 것처럼요.

반백수 작가 시절부터 퇴사 후 프리랜서 작가가 된 지금까지 아낌없는 응원을 해주는 가족과 친구들, 그리고 책이 나올 수 있도록 도와주신 출판 관계자분들과 독자분들께 진심으로 감사드립니다.

앞서 두 권의 책을 쓰고 그렸고, 《이곤 우화》는 세 번째 책입니다. 앞으로도 다양한 창작물을 만들면서 독자분들을 만날 수 있었으면 좋겠습니다.

이 글을 쓰고 있는 지금은 코로나19로 모두가 힘든 상황입니다. 하루 빨리 코로나19가 종식되어 이 책을 읽으실 때는 '그땐 그랬지.' 하고 넘길 수 있길 바랍니다.

모두들 건강하세요.

2020. 9. 9. 이곤 드림

목차

안녕,
나는 북극에
사는 곰이야.

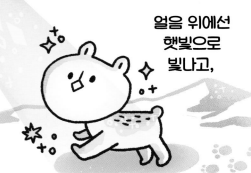

얼음 위에선
햇빛으로
빛나고,

바닷속에선
물빛에
물드는 곰

어둠이 내리면
별처럼 반짝이는
오로라 빛 꿈이
내게 스며들어.

그런데
어느 날,

눈을 떠보니

모두들 나를
'백곰'이라고 부르고 있었어.

나는 단 한순간도

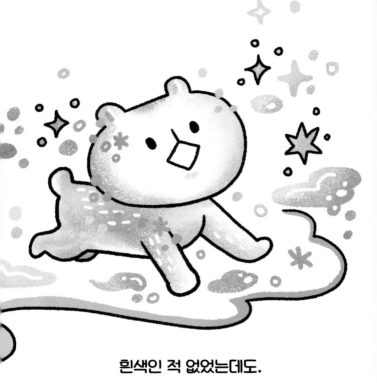

흰색인 적 없었는데도.

우물 안
개구리 왕

깊고
좁은
이곳은

나의
작은
성

이끼야
안녕?

내가
좋아하는
작은
친구가
있고,

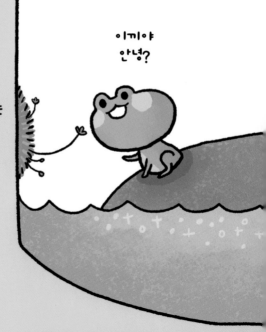

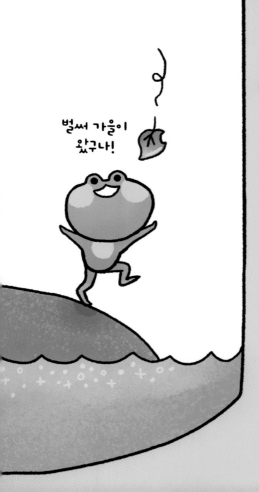

바깥 소식을
전하는
편지가
종종
찾아오는 곳.

벌써 가을이
왔구나!

있다는 건 일지마

그래도 나는
여기가 좋은걸.

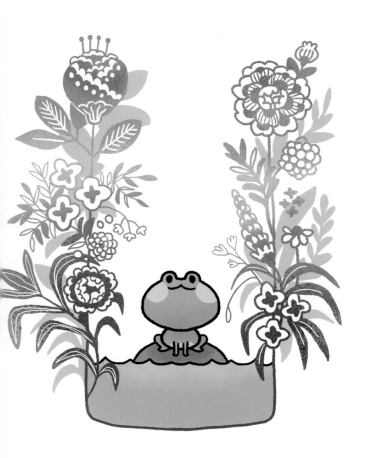

우물 밖 세계의
유혹

개굴개굴아, 우물 안 개구리야.

25

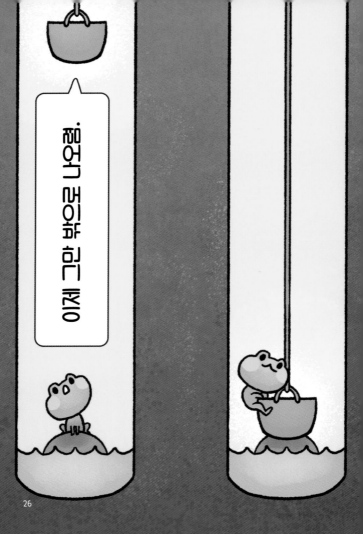

이제 그만 밖으로 나와렴.

26

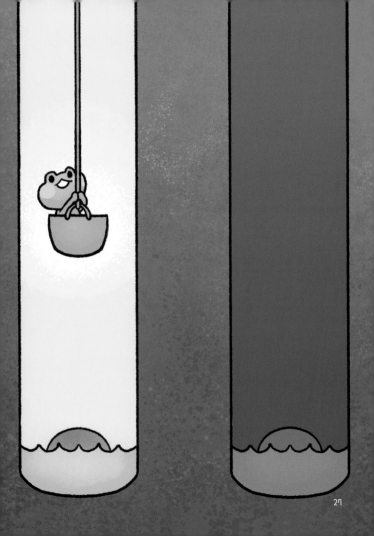

넓은 하늘과 끝없는 대지가

너를 기다리고 있단다.

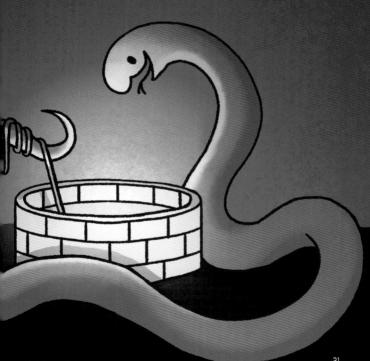

31

여자의 본능

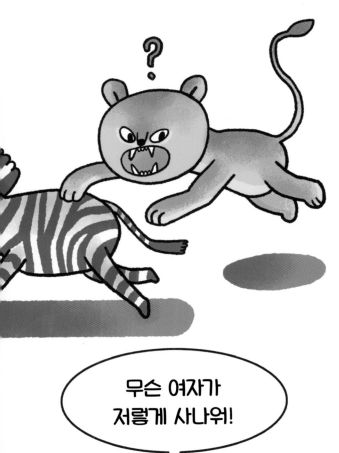

무슨 여자가
저렇게 사나워!

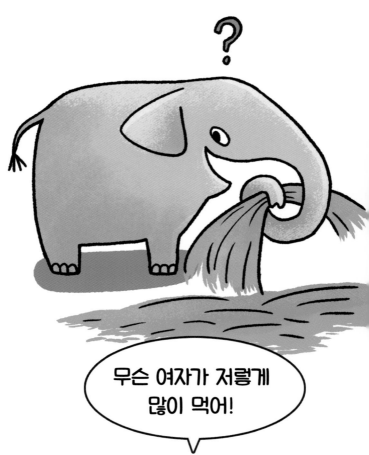

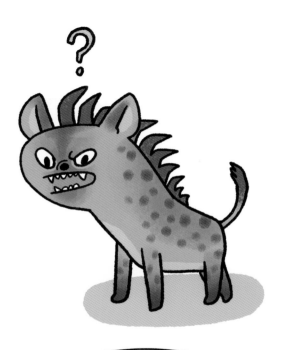

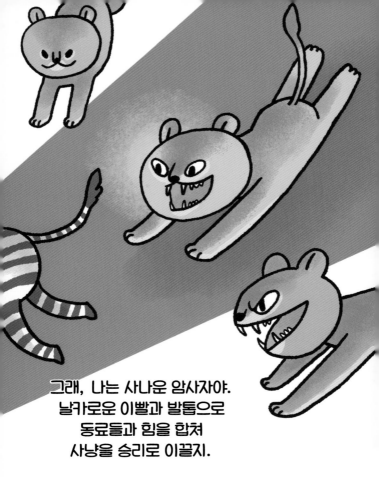

그래, 나는 사나운 암사자야.
날카로운 이빨과 발톱으로
동료들과 힘을 합쳐
사냥을 승리로 이끌지.

*사자 무리에서 사냥은 주로 암사자가 한다.

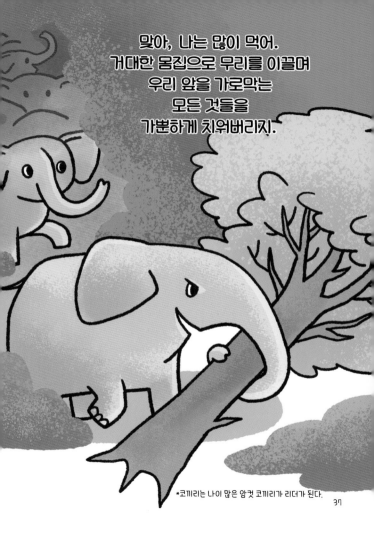

맞아, 나는 많이 먹어.
거대한 몸집으로 무리를 이끌며
우리 앞을 가로막는
모든 것들을
가뿐하게 치워버리지.

*코끼리는 나이 많은 암컷 코끼리가 리더가 된다.

응, 난 못생겼어.
그렇지만 무리의 리더가 되는 데
생긴 건 아무 상관없는걸.

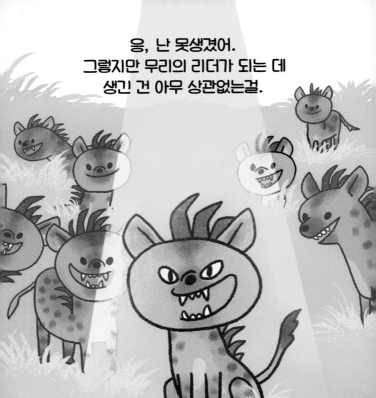

*하이에나 무리의 리더는 암컷이며, 모든 암컷은 수컷보다 서열이 높다.

우리는
함께 싸워서 승리하고,
강력한 힘으로 위기를 돌파하며,
태어나면서부터 리더의 자질을 갖추지.

그게 바로
여자의 본능이니까.

외계인의 사연

지구를

침략
했는데

아무도 관심이

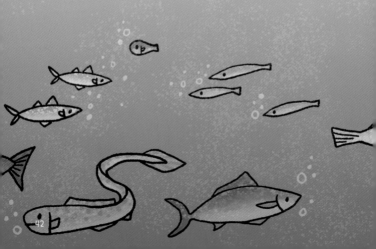

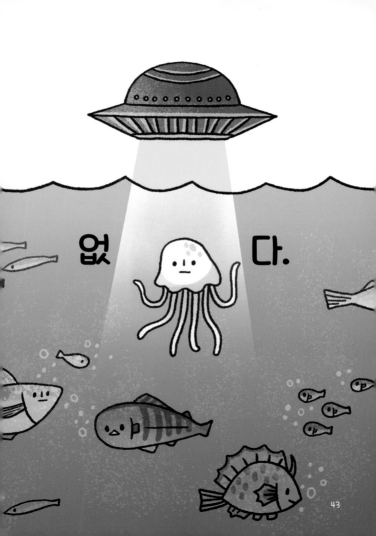

43

그래서 그냥 그렇게
바다에 살게 되었다는
어느 해파리 이야기.

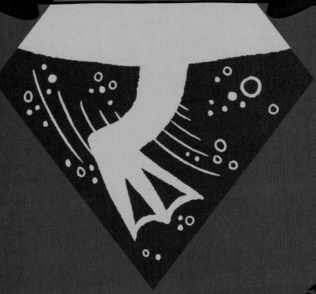

백조의 발장구,
토끼의 발버둥

내가 수면 위에서
우아해 보여도

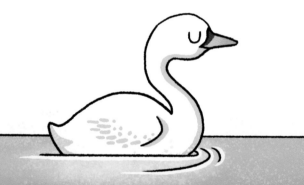

수면 아래선

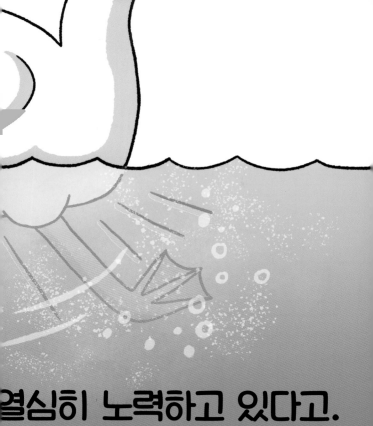

결심히 노력하고 있다고.

그러니까 토끼야,
너도 열심히 해봐!

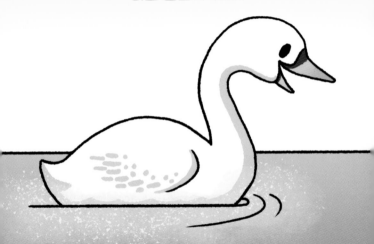

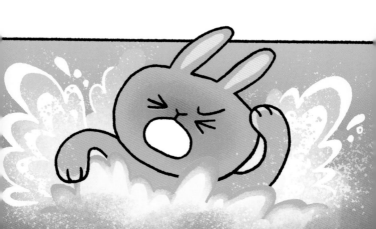

어휴, 가만히 있어도
물에 뜨는데.
조금 더 노력해 봐!

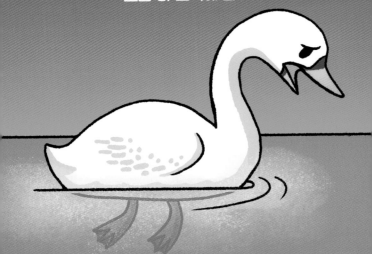

*백조는 발을 움직이지 않아도 물에 뜬다. 이동할 때만 발장구를 친다.

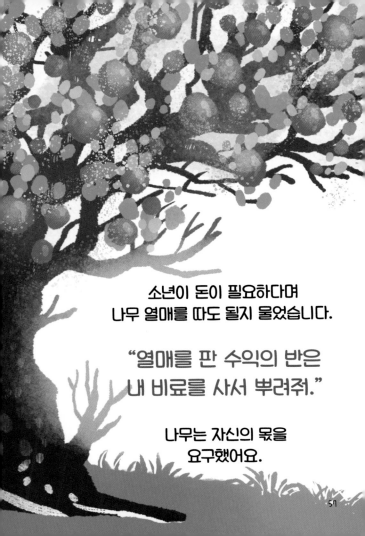

소년이 돈이 필요하다며
나무 열매를 따도 될지 물었습니다.

"열매를 판 수익의 반은
내 비료를 사서 뿌려줘."

나무는 자신의 몫을
요구했어요.

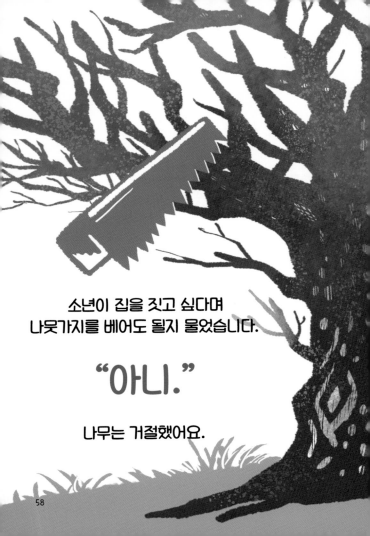

소년이 집을 짓고 싶다며
나뭇가지를 베어도 될지 물었습니다.

"아니."

나무는 거절했어요.

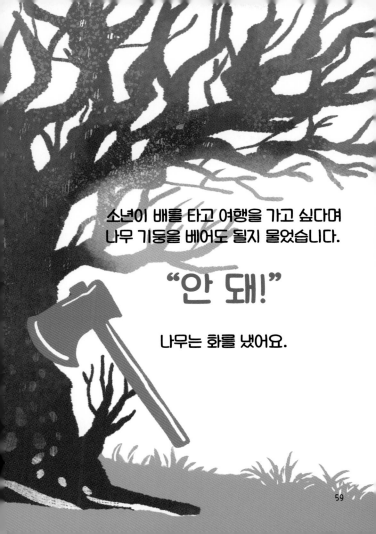

소년이 배를 타고 여행을 가고 싶다며
나무 기둥을 베어도 될지 물었습니다.

"안 돼!"

나무는 화를 냈어요.

소년은 더 이상

나무를 찾지 않았고

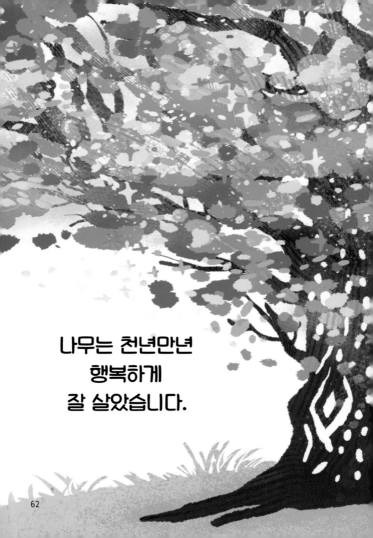

나무는 천년만년
행복하게
잘 살았습니다.

나무는
스스로를 아끼는
나무였어요.

소중한 계록

계륵(鷄肋)

닭의 갈비뼈라는 뜻으로,
크게 쓸모는 없으나 버리기엔 아까운 것을 말한다.

닭한테 갈비뼈만큼
중요한 게 어디 있겠어.

'계륵'의 뜻은
'아주 중요하고 소중한 것'이야.

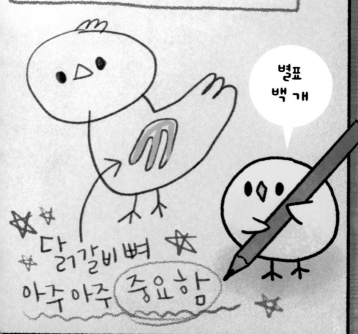

사족의 꿈

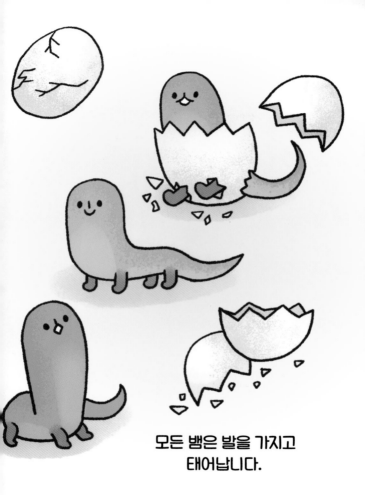

모든 뱀은 발을 가지고
태어납니다.

어 른

어느 정도 자라면 발을 버리고
진정한 어른이 됩니다.

하지만 나는 조그마한 내 발이 좋았어요.
그래서 그냥 놔두기로 했습니다.

다리가 있어서 딱히
좋은 점은 없었습니다.

말처럼 빠르지도 않고
사자 같은 발톱도 없는
'사족'일 뿐이었어요.

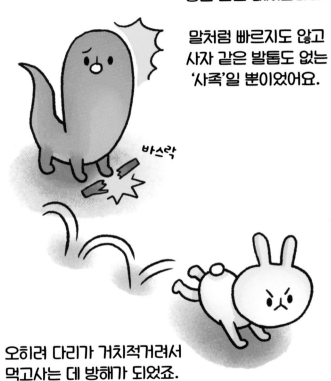

바스락

오히려 다리가 거치적거려서
먹고사는 데 방해가 되었죠.

그래도 발을 포기하고 싶지 않았어요.
내 발은 나를 새로운 세계로
데려다줬습니다.

어디까지 갈 수 있을지 궁금해 하며,
오늘도 뚜벅뚜벅 걸어갑니다.

내 발의 이름은

'꿈' 입니다.

사족의 가능성

사족(蛇足)
쓸데없는 군더더기

사람들은 내 발을 보고
쓸모없는 것이라고 말했어요.

이 발로 빠르게 달려보고 싶다고 했을 때,
사람들은 포기하라고 했어요.

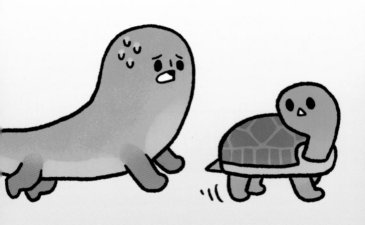

그런 쓸모없는 발로는
뒤뚱뒤뚱 걷는 게 고작일걸.

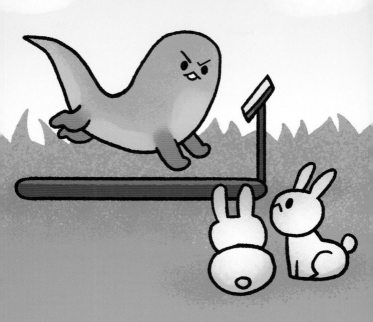

나는 내 발을 믿었어요.

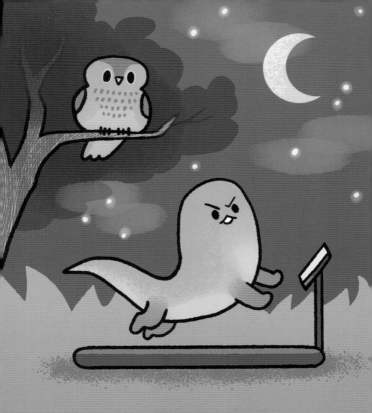

계속 키워가다 보면 언젠가는
누구보다 빨리 달릴 수 있을 거라고.

시간이 흘러 발이 충분히 성장했다고 느꼈을 때,
내 발을 믿고 높이 뛰어오른 순간

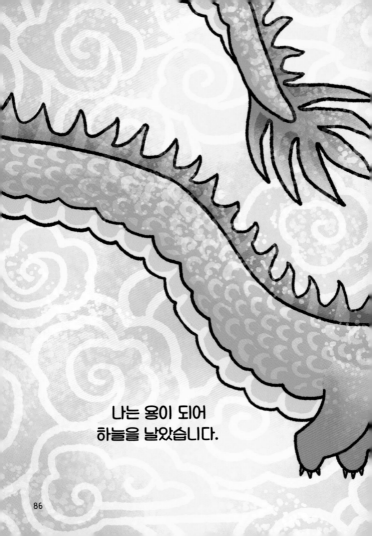

나는 용이 되어
하늘을 날았습니다.

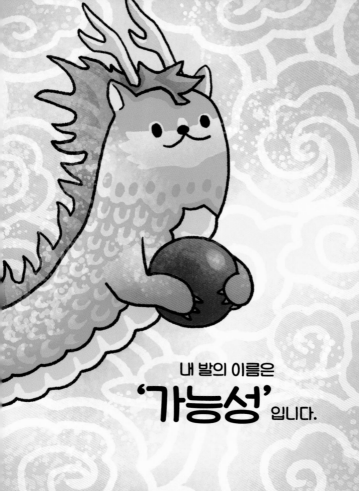

내 발의 이름은

'가능성' 입니다.

내 안에 박힌 돌 조각 위에
시간과 인내가 쌓이면
진주가 된다.

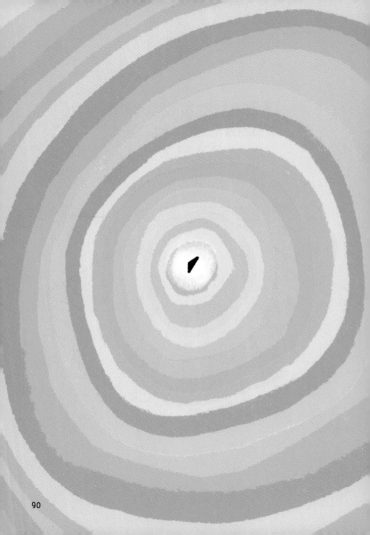

상처는 아프고
시간은 더디며
결과는 불확실하다.

포기하고 싶을 때마다
반짝이는 진주를 생각하며
오늘을 견뎌낸다.

그리고, 마침내, 드디어!

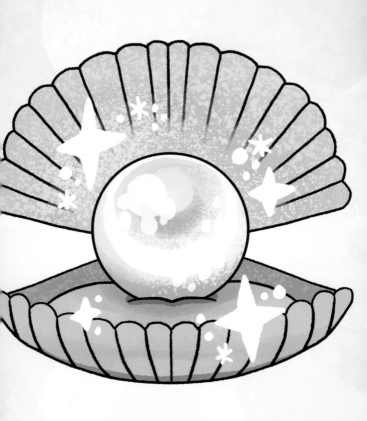

우와! 정말 멋진
진주를 완성했구나!

수고했다.

선인장 빛 미래

사람들은 나에게
장미가 되라고 했다.

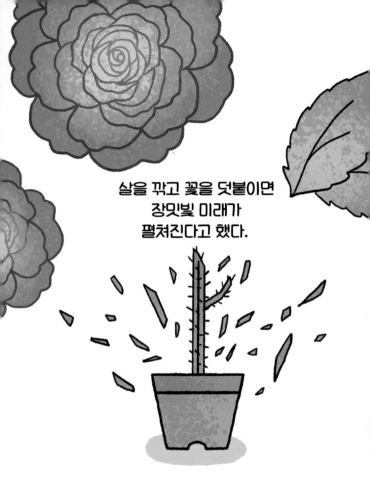

살을 깎고 꽃을 덧붙이면
장밋빛 미래가
펼쳐진다고 했다.

부케가 되어 사랑받으며
살 수 있다고 했다.

99

나는 부케가 되기보다
살아 있기를 택했다.

뿌리를 잃고 싶지 않다.
누군가의 소유물이
되고 싶지 않다.

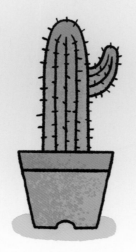

좁은 화분을 벗어나
넓은 대지를 마주하고 싶다.

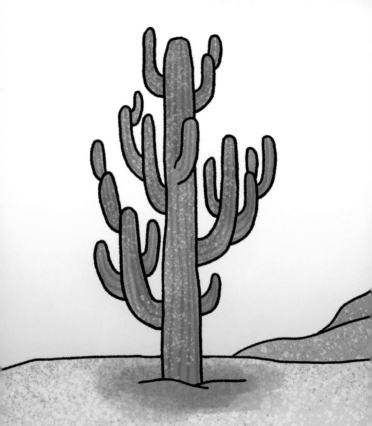

뙤약볕에도 꿋꿋하게 살아남는
선인장 빛 미래를 꿈꾸며.

103

나는 놈 위에
기는 놈

뛰는 놈 위에

나는 놈 있다지만

뛰는 놈도 뛰는 놈 나름

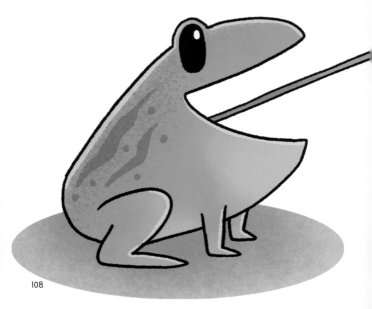

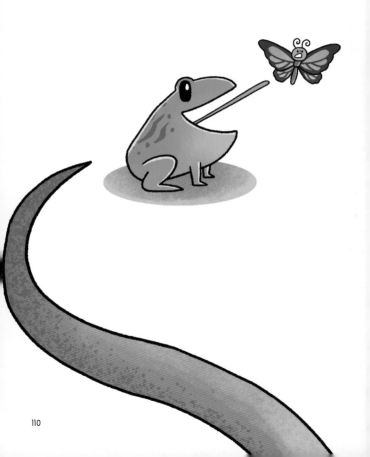

기는 놈도 기는 놈 나름

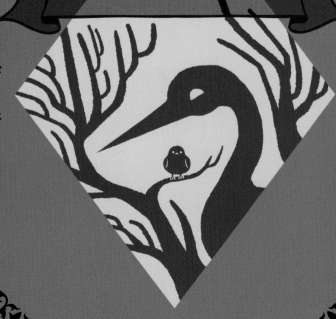

황새 가랑이 찢기

뱁새가

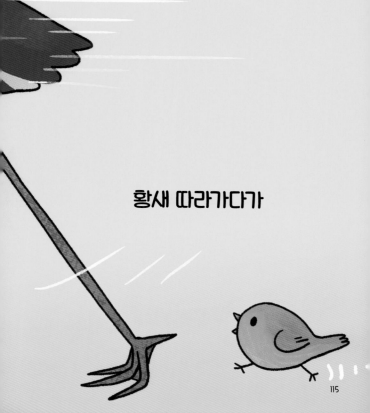

황새 따라가다가

가랑이가
찢어진다고 하지만,

뱁새도

돈만 많으면
황새 따라 잡는다.

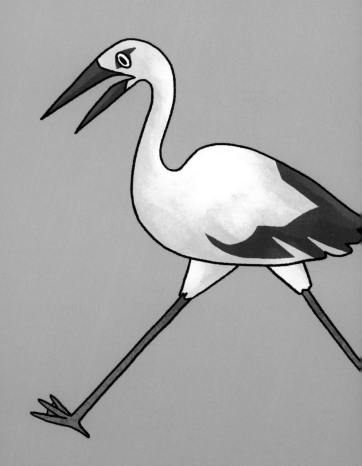

잠요정 자라

잠이 오지 않는 밤,
'잠요정 자라'를 부르는
마법의 주문을 외워보세요.

"자라 자라 자라라 자라 자라 자라라"

구름으로 만든 폭신한 잠자리에

별이 노래하는 자장가를 들으며
둥개둥개 꿈나라로 출발합니다.

마음의 눈물은
반짝이는 은하수에 흘려보내요.

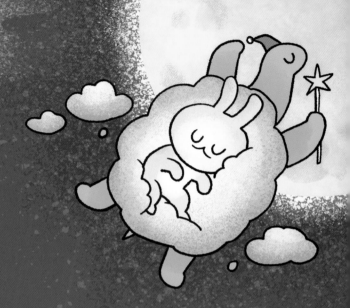

그 어떤 불안과 우울도
달님 안까지 따라오진 못해요.

비어 있는 마음에
행복의 꿈 가루를 뿌려두고 갈게요.

안녕히 주무세요.

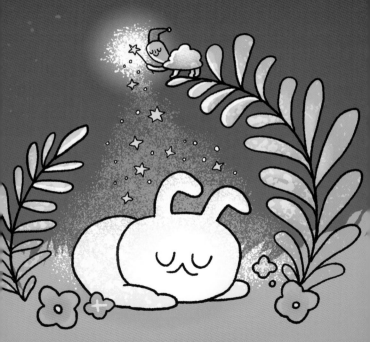

자연의 순환

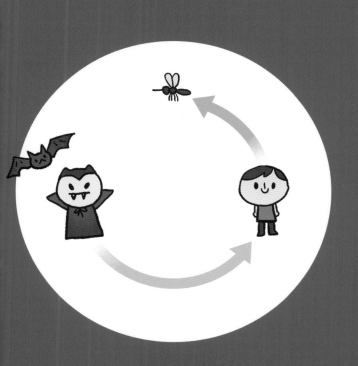

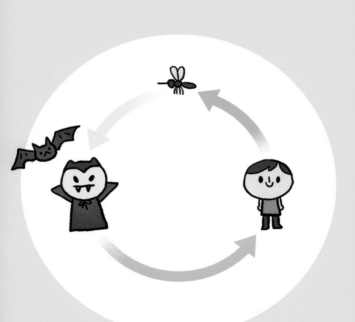

어린 장미

자기 별로 돌아온 어린 왕자는
장미에게 여행 이야기를
들려주었어요.

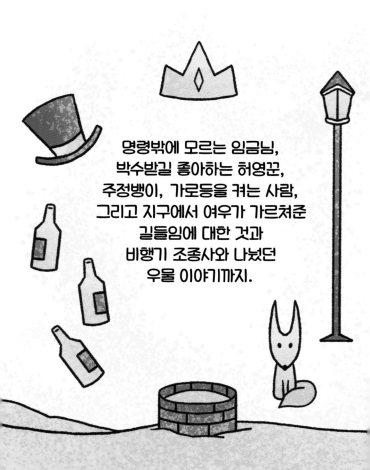

명령밖에 모르는 임금님,
박수받길 좋아하는 허영꾼,
주정뱅이, 가로등을 켜는 사람,
그리고 지구에서 여우가 가르쳐준
길들임에 대한 것과
비행기 조종사와 나눴던
우물 이야기까지.

어린 왕자의 이야기를
가만히 듣던 장미가 물었어요.
"그렇게 많은 별과
커다란 지구를 봤는데,
네가 기억하는 건 모두
남자들의 이야기뿐이구나.
그 긴 여행에서 네가 기억하는 여자는
정원의 꽃밖에 없어?"

어린 왕자는 말이 없었어요.

장미는 다양한 여자들의
이야기가 궁금했어요.
왕, 주정뱅이, 비행기 조종사 같은
여자들의 이야기가.

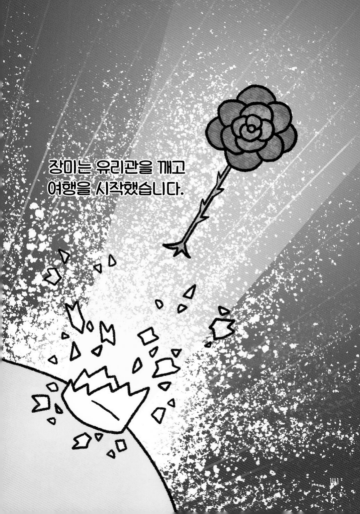

장미는 유리관을 깨고
여행을 시작했습니다.

저는 지구에서
어린 장미를 기다리고 있습니다.
우주를 돌며 어린 장미가 만났을
다양한 여자들의
이야기를 기대하면서.

지구에 사는 여성들은
본인만의 이야기를 생각해 두세요.
어린 장미가 언제, 누구에게 찾아갈지
모르는 일이니까요.

외계 장미

장미가 우주여행을 시작한다는 소식을 들은
어린 왕자가 장미를 걱정했습니다.

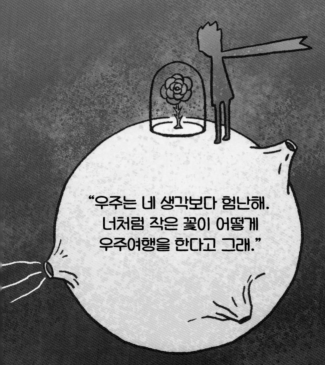

"우주는 네 생각보다 험난해.
너처럼 작은 꽃이 어떻게
우주여행을 한다고 그래."

"나에겐 뾰족한 가시가
네 개나 있으니 괜찮아.
내가 말했지?
이 가시만 있으면
호랑이 발톱도 무섭지 않다고."

장미는 우주로 떠났습니다.

우주는 생각보다 더 넓고,
더 위험했어요.

꽃 한 송이가 버티기엔
너무나 험했습니다.

우주여행을 포기하려던 그때,

장미는 잊고 있었던
사실을 떠올렸어요.

장미를 응원하는 우리도,
장미를 사랑했던 어린 왕자도,
장미 스스로도 잊고 있었던 것.

어린 왕자의 별에서 살았던 장미는
한 송이 꽃이 아니라

우주에서 살아가는
외계 생물이라는 것!

외계 장미는 아무것도
두려울 것이 없었어요.

우물 안
개구리의 도전

우물 안
개구리는

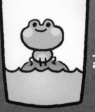

바다로
나가기로
결심했습니다.

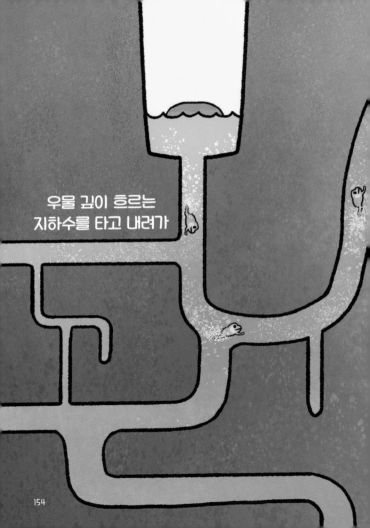

우물 깊이 흐르는
지하수를 타고 내려가

시냇물을 따라 강을 만나고,
온갖 위험을 헤치며

헤엄치고,

헤엄치고,

또 헤엄쳤습니다.

날이 갈수록 몸은 지쳐갔지만
바다를 꿈꾸는 개구리의 눈동자는
반짝반짝 빛났습니다.

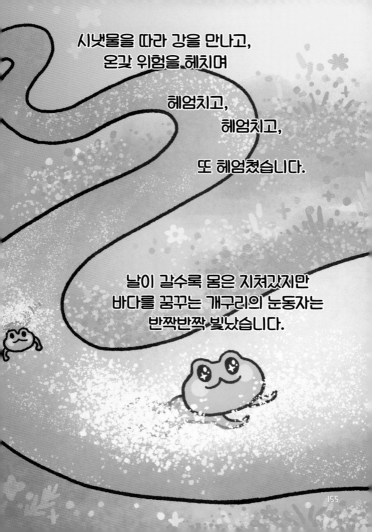

커다란 두 눈에 수평선을 담던 날,

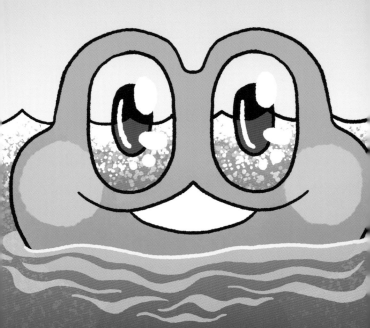

바다에 도착한 우물 안 개구리는

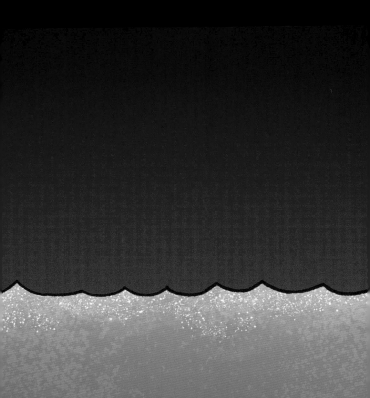

소금물을 마시고 죽었습니다.

바다로 나아간
우물 안 개구리

바다로 나아간
우물 안 개구리의 실패 이후

수많은 개구리들의 도전이 이어졌고

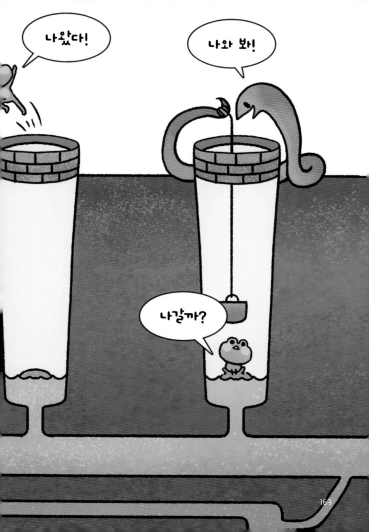

마침내

한 마리의 개구리가
바다에서 살아남았습니다.

*Crab-eating frog는 바닷가 지역에서 서식하며, 바닷물에서도 살 수 있다.

북극곰의 바람

여기가 어딘지 모르겠지만
내가 여기에 계속 머물러야 한다면,

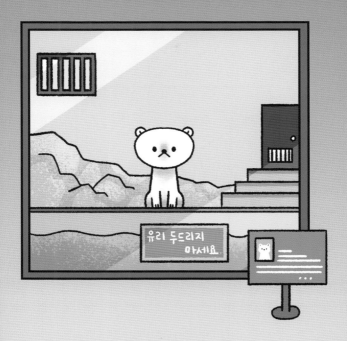

더 넓은 공간을 주세요.

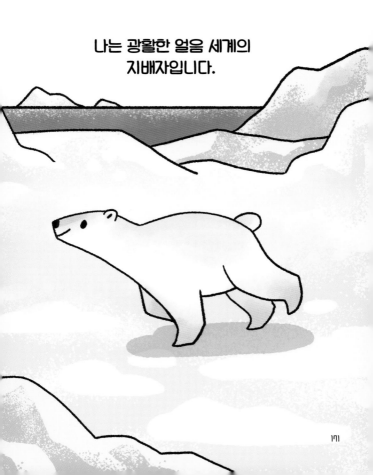

나는 광활한 얼음 세계의
지배자입니다.

먹이가 아닌
사냥감을 주세요.

나는 지상 최고의
포식자입니다.

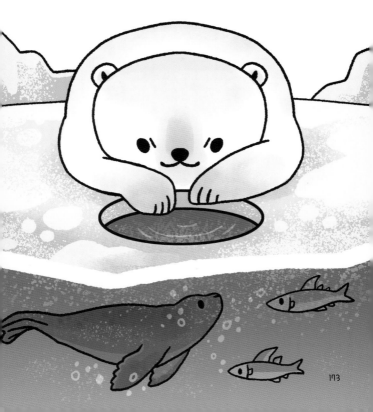

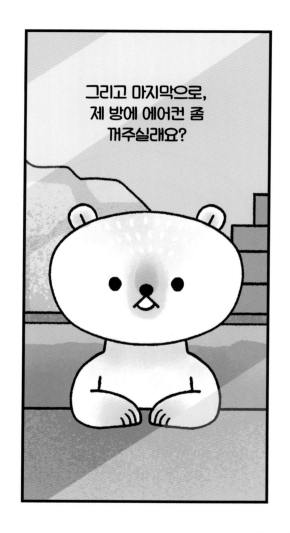

북극에 내 친구들이
남아 있어요.

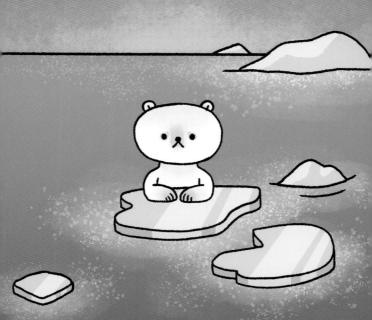

비둘기의 질문

네가 나 싫어하는 거 알아.

나도 너 싫어.

너는 나를 매일 보면서 한 번이라도
내가 이 도시 어디에 알을 낳고 사는지,
아기 비둘기를 어떻게 키우는지,

수명은 얼마나 되는지,
자연에서는 어떤 먹이를 먹고 사는지,
어떤 환경을 제일 좋아하는지,

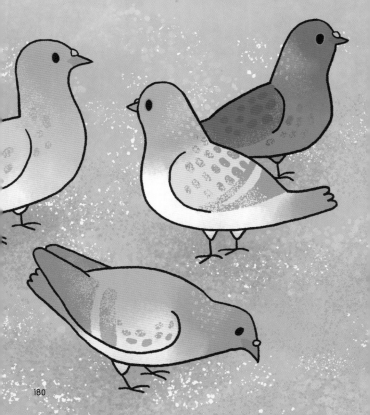

내가 다쳤을 때 치료해 주는 병원은 있는지
궁금해 해본 적 있어?

그러니까 나는 이게
진짜 궁금해서 물어보는 건데,

누구 나 좀 좋아해 줄 사람?

쥐구멍에
별 들 날

햇빛 한 점 들지 않는 쥐구멍은

나의 작은 보금자리.

그러던 어느 날,
캄캄한 구석에서 잠자던 중

따뜻한 햇살이 포근하게
나를 감싸 안았어.

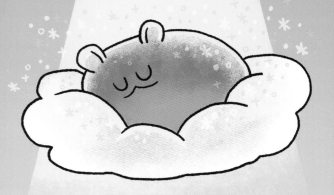

드디어 볕 드는 날이 찾아온 건가?
너무 행복해서 눈 뜨고 싶지 않아.

베짱이와 개미

노래하길 좋아하는 베짱이는
가수가 되길 꿈꿨습니다.

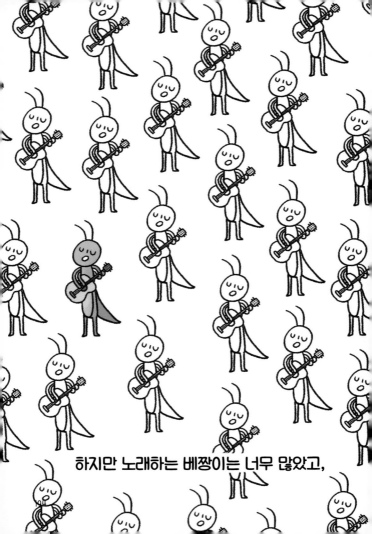

하지만 노래하는 베짱이는 너무 많았고,

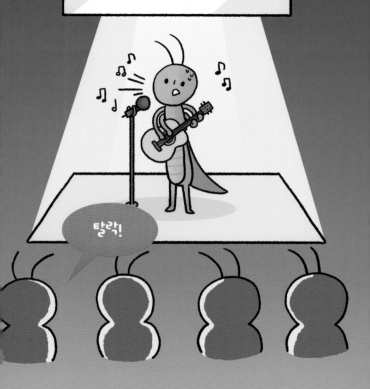

기회는 너무 적었어요.

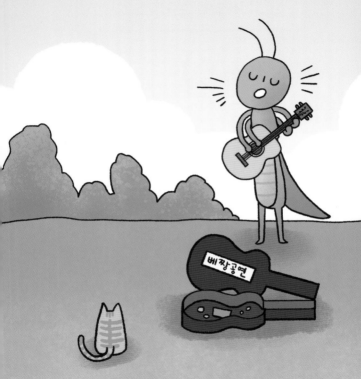

낮엔 노래를 부르고
밤엔 아르바이트를 하며
계속 계속 노래를 불렀어요.

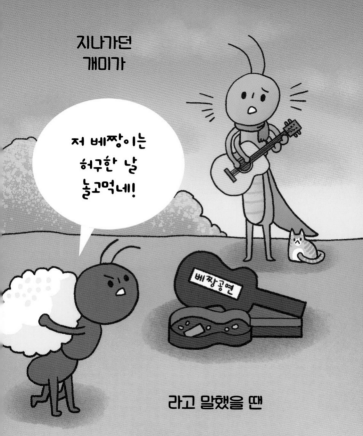

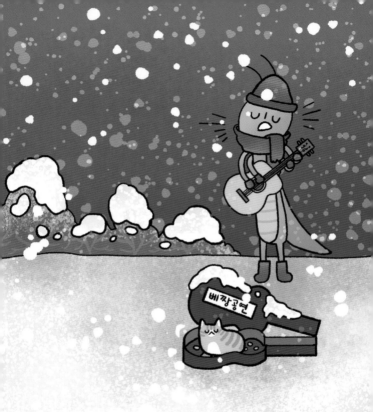

베짱이는 겨울을 잘 버텼습니다.

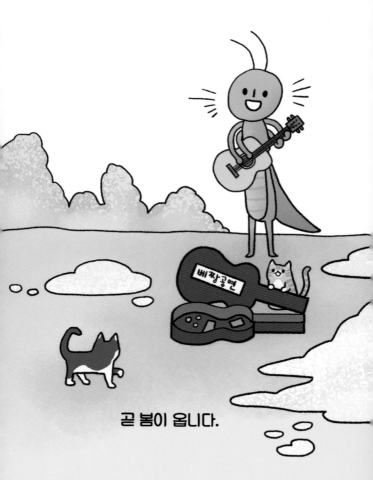

곧 봄이 옵니다.

개미와 베짱이

사람들은 참 이상해.

내가 개미일 때는
그렇게 꿈을
찾으라고 하더니

타닥

타닥

꿈을 찾아라!

도전!

가슴이
뛰는 일!

열정!

막상 꿈 찾아
베짱이가
되겠다니까
현실을 보라고
그러더라.

푸하!

냉혹한 현실!

노후!

집장만!

취업난!

대출!

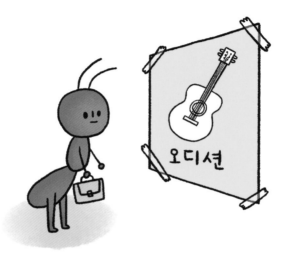

꿈이 없어서
개미였던 것도 아니고

현실을 몰라서
베짱이가 된 것도 아닌데.

내 꿈도, 현실도
아무것도 모르는 건
당신 아닌지.

길을 잃었다.

행운을 준다는
파랑새를 쫓아가 보았지만

내가 갈 수 있는 길은 아니었다.

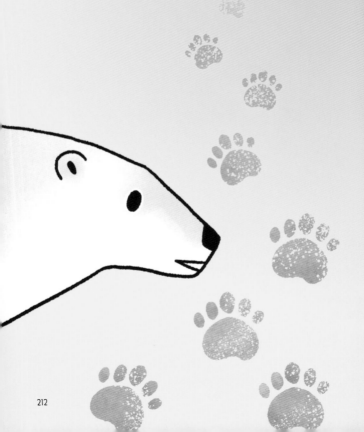

나와 비슷한 발자국을 따라가 보았지만

내가 살 수 있는 곳은 아니었다.

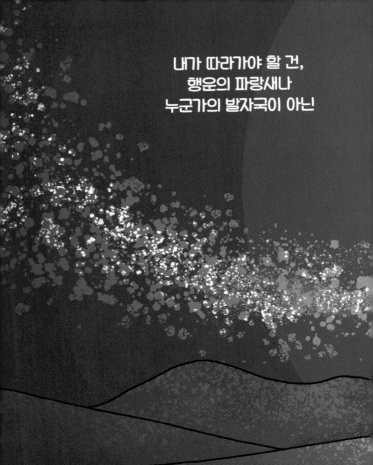

내가 따라가야 할 건,
행운의 파랑새나
누군가의 발자국이 아닌

나만의 별.

아, 찾았다.

무서운 북극곰

나를 보고 사람들은
귀엽다고 말하지만,

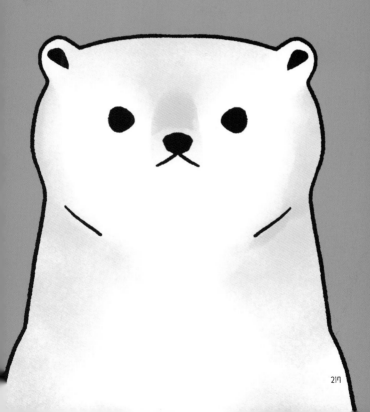

나는 육지 최강의 포식자.

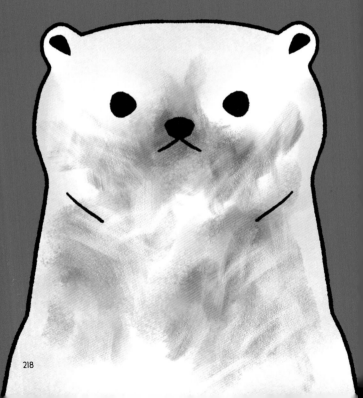

세상에서 가장 무서운 동물이지만

세상에서 가장 빨리 사라지고 있는
동물 중 하나.

극한 환경에서 살아남았지만

빠른 환경 변화에는 적응하지 못했다.

아무것도 무서울 것 없는 힘으로도

아무것도 할 수 있는 게 없어 무섭다.

꽃이라는 이름

네가 나를
꽃이라고 불러줘서 좋았다.

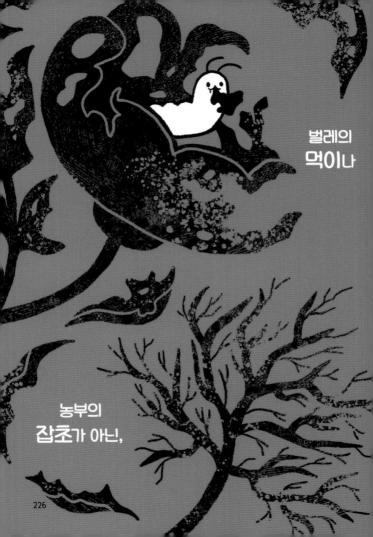

벌레의
먹이나

농부의
잡초가 아닌,

226

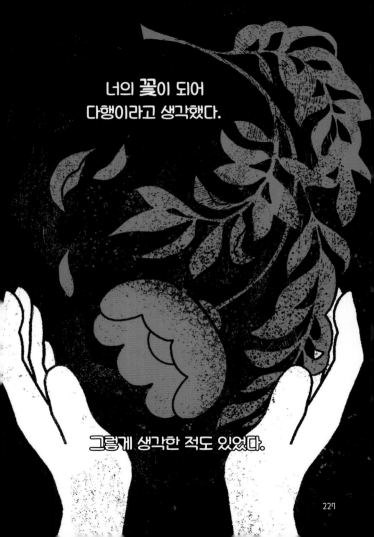

너의 꽃이 되어
다행이라고 생각했다.

그렇게 생각한 적도 있었다.

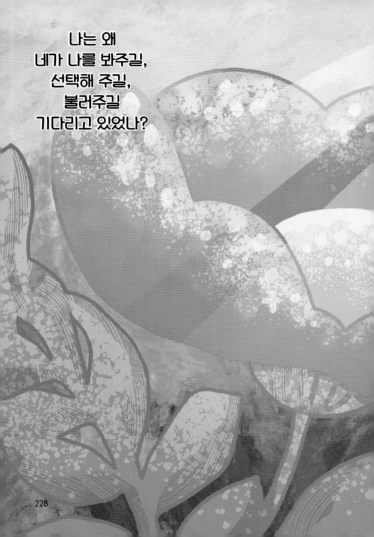

나는 왜
네가 나를 봐주길,
선택해 주길,
불러주길
기다리고 있었나?

네가 나를 꽃이라고
부르기 전부터
나는 단단한 흙을 부수며
뿌리를 내렸고,
성장했고,
봉오리를 티웠다.

강렬한 땡볕도,
잠겨버릴 듯한 장맛비도,
모두 휩쓸어갈 듯한
태풍도 이겨냈다.

산소를 내뿜고,
꿀을 만들고,
씨앗을 퍼트리며
나만의 시간을 쌓아왔다.

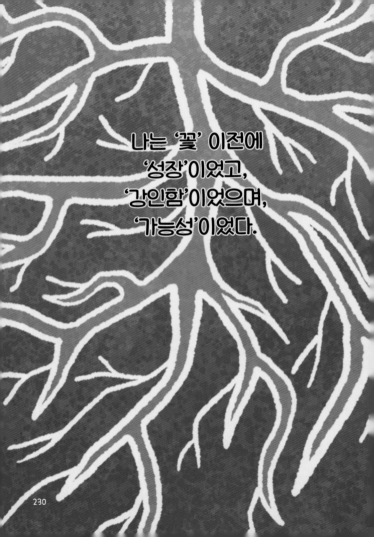

나는 '꽃' 이전에
'성장'이었고,
'강인함'이었으며,
'가능성'이었다.

더 이상 너의 부름을
기대하지도 기다리지도 않는다.

나는 온전한 나 자신으로
이곳에 오롯이 존재한다.

용두사미

분명히 목표는
'용'이었는데,

고작 만든 건
볼품없는 '뱀'.

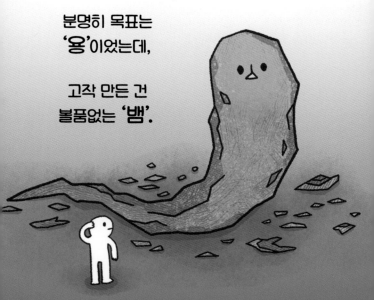

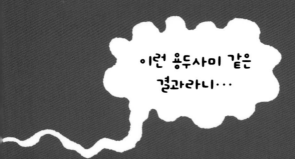

용두사미가 뭐지?
용의 머리에 내 꼬리?

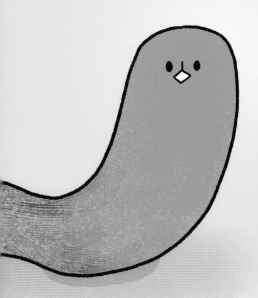

처음엔 허무맹랑한 계획이었는데
마지막엔 손이 잡히는 결과를 만들었단 뜻이구나!

모든 계획의 시작은 '용'이었을 거야.
상상 속에만 있고, 실체가 없고,
정확한 건 아무것도 알 수 없는.

용... 만들 수 있겠지!

그렇게 막연하고 암담한 목표를

깎고

다듬고

시간을
들이고

지치고
힘들어도

마음을
써가며

237

결국 나같이
멋진 결과를
만든 거잖아!

'용두사미' 했다니 대단해!

정말 수고했어.

인어공주의 선택

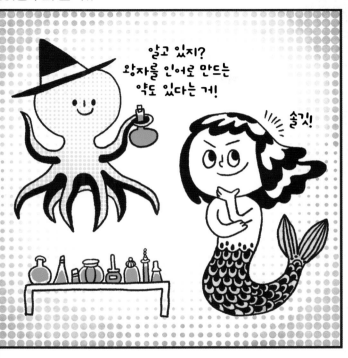

좋아하는 사람과 함께하기 위해
꼭 인어공주가 희생할 필요는 없었어요.

인어공주의 선택2.

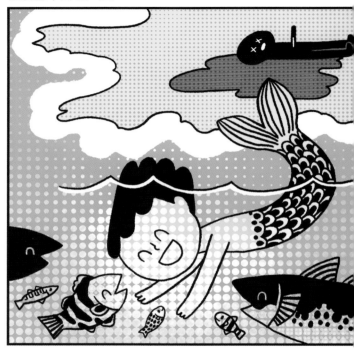

인어공주는 왕자를 죽이고
무사히 인어로 돌아왔습니다.

마녀와 함께 약품 사업을 시작한
인어공주는 크게 성공하여
어엿한 기업의 대표가 되었습니다.

인어공주의 선택4.

다리를 얻어 육지로 올라온 인어공주는
새로운 공부를 시작했어요. 육지의 지식은 바닷속에서
배웠던 것과 아주 달랐습니다. 오늘은
프로그래밍 공부를 했습니다.

똑똑하고 인간 세상에 대한 호기심이 많았던
인어공주는 인어 왕이 되어
인간 왕과 국교를 맺었습니다.

인어공주의 선택6.

인어공주는 꼬리도 목소리도 세상에 대한
호기심도 포기하고 싶지 않았어요. '전동 물체어'를
만들어 육지를 마음껏 돌아다녔습니다.

인어공주는 하고 싶은 여행을 마음껏 하며
혼자서 잘 먹고 잘 살았습니다.

공주의 선택

NO

선화공주의 선택

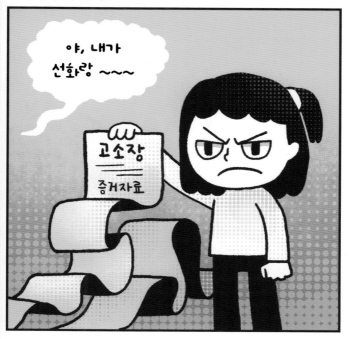

선화공주는 서동과 악성 루머 유포자들을
명예훼손죄와 허위사실유포죄로 고소했습니다.

평강공주의 선택

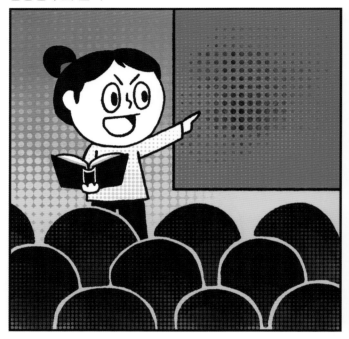

평강공주는 '바보'를 '장군'으로 만들었던
재능을 발휘해 여학교를 세웠어요.
교육 기회가 없었던 여자아이들은
공주의 가르침을 받고 훌륭하게 성장했습니다.

흥부 아내의 선택

흥부 아내는 흥부와 함께 제비 다리를 고치고,
같이 박을 탔지만 누구도
흥부 아내의 이름을 기록하지 않았어요.
흥부 아내는 기록을 바로 쓰기 시작했습니다.

웅녀의 선택

사람이 되면 꼭 서핑을 해보고 싶었어!

웅녀는 사람이 되어 하고 싶은 일이 무척 많았어요.
결혼하자는 환웅의 제안은 거절했습니다.
아이를 낳고 키우는 일은
곰일 때도 할 수 있었거든요.

선녀의 선택

**나무꾼에 의해 원치 않는 임신을 한 선녀는
가장 합리적인 선택을 했습니다.**

*My Body My Choice : 임신중단 합법화를 위한 구호

여성의 선택

여성들은 자유롭게 선택했고,

다른 사람들은 여성의 선택을 존중했습니다.

코끼리를
냉장고에 넣는 방법

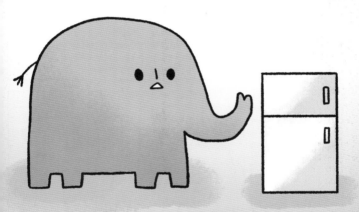

냉장고에 코끼리 넣기 대회

코끼리를 냉장고에 넣는 방법을
아시는 분은 발표해 주시기 바랍니다.

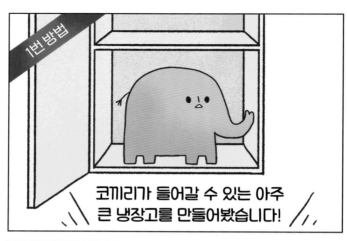

코끼리가 들어갈 수 있는 아주
큰 냉장고를 만들어봤습니다!

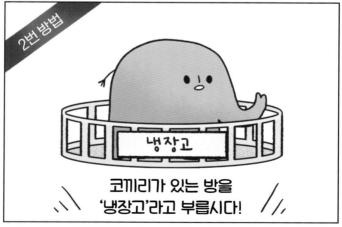

코끼리가 있는 방을
'냉장고'라고 부릅시다!

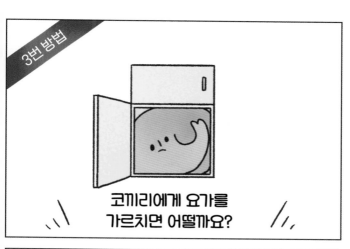

코끼리에게 요가를
가르치면 어떨까요?

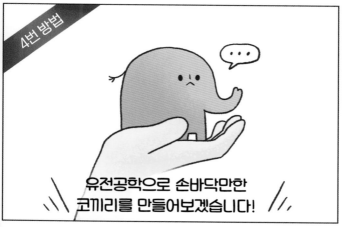

유전공학으로 손바닥만한
코끼리를 만들어보겠습니다!

냉장고는 내가 들어가고
싶을 때 들어갈 거야.

지금은 안 들어갈래.

코 정도는 넣어볼까?

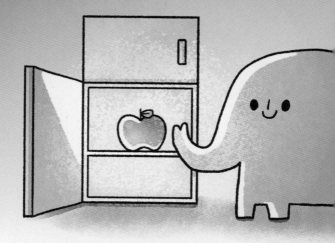

모난 돌

나는 모난 돌이야.

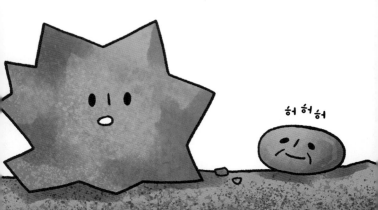

허 허 허

어른들은 사회에서 구르다 보면
모난 곳도 둥글어진다고 했어.

그렇게 성장하는 거랬어.

많이

다쳤고,

너무

아팠어.

사람들은 '성장'을 말하는데,
나는 점점 더 작아졌어.

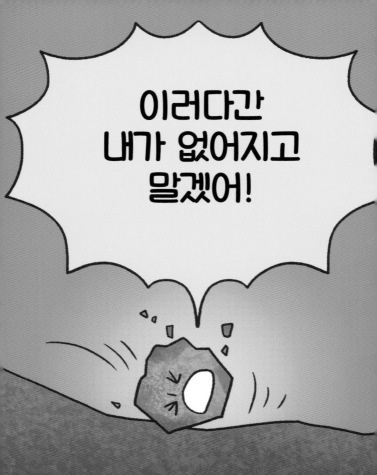

나는 굴러가기를 멈췄어.

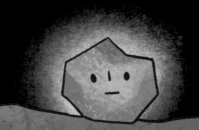

많은 돌들이 내 옆으로 굴러갔어. 나는 뒤쳐졌지.
그래도 더 이상은 나를 깎아내고 싶지 않았어.
그냥 조용히 내 자리를 지켰어.

오랜 시간이 흘러
초록색 이끼가
돋아났어.

그리고

작은 들꽃이,

개미가,

나비가 찾아왔어.

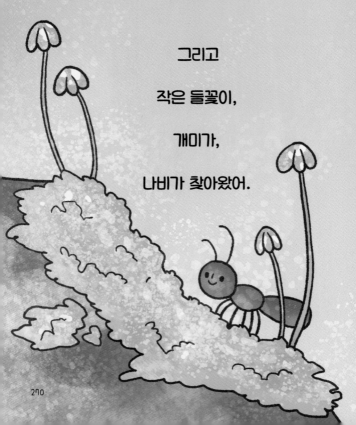

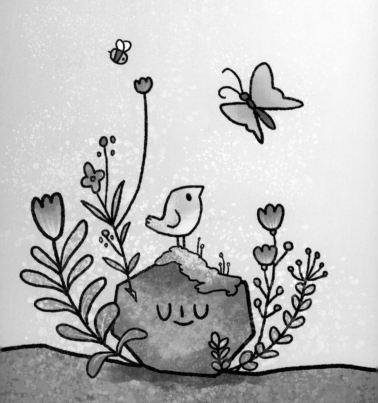

나는 이제야 조금씩 자라고 있어.

북극곰과
반달곰의 사랑

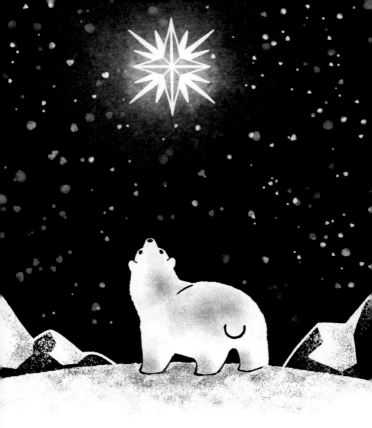

북극곰의 사랑은 북극성을 닮아서
언제까지나 그 자리에서 변치 않는
마음으로 사랑합니다.

273

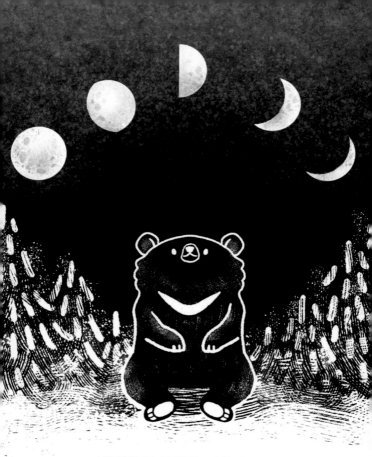

반달곰의 사랑은 반달을 닮아서
시간이 흘러 변하는 모습까지 모두 사랑합니다.

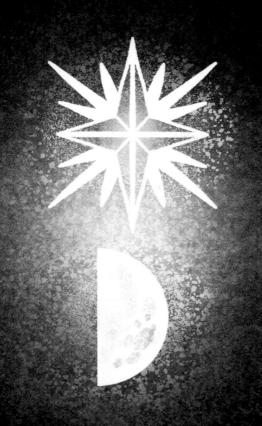

북극곰과 반달곰이 만난 날,

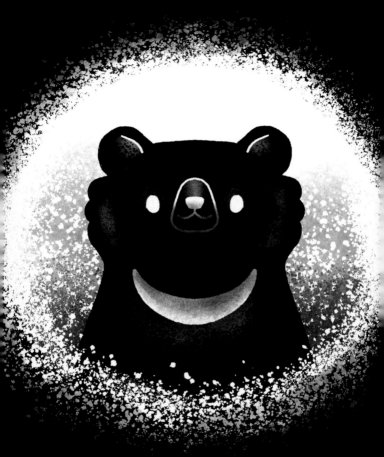

북극곰은 반달곰의
가슴에서 달 조각을 발견했어요.

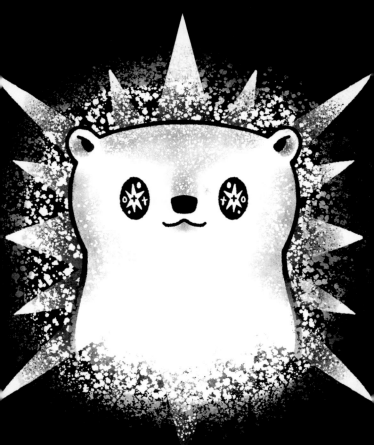

반달곰은 북극곰의
눈에서 별 조각을 발견했어요.

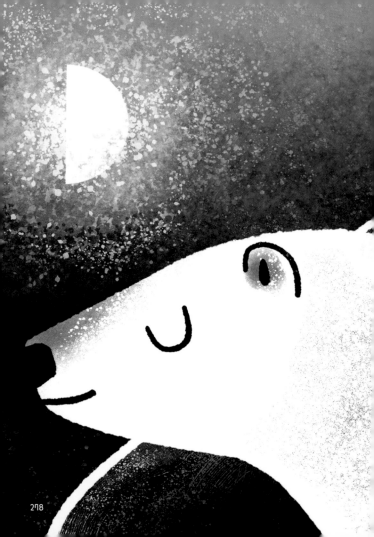

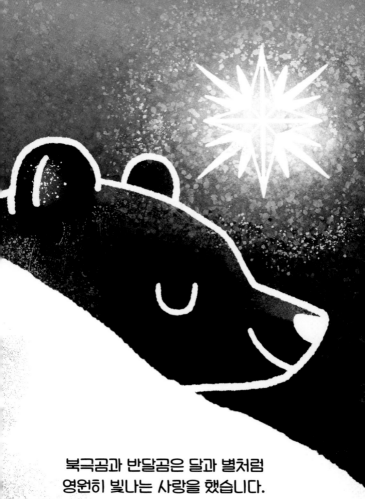

북극곰과 반달곰은 달과 별처럼
영원히 빛나는 사랑을 했습니다.

길고양이의
생일

안녕,
나는 길고양이.

언제 태어났는지,
언제 죽을지 모르는
길고양이.

죽을 날이야 다들 모른다지만
태어난 날은 조금 궁금한걸?

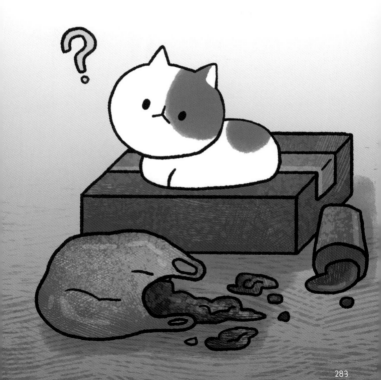

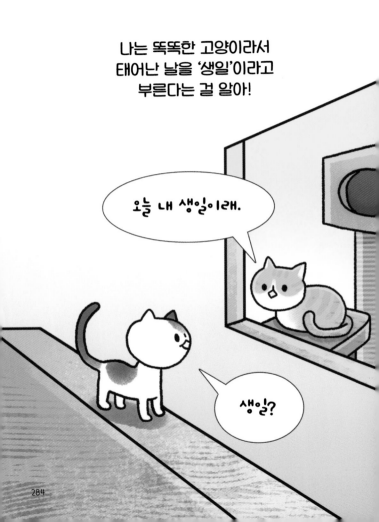

나는 똑똑한 고양이라서
태어난 날을 '생일'이라고
부른다는 걸 알아!

오늘 내 생일이래.

생일?

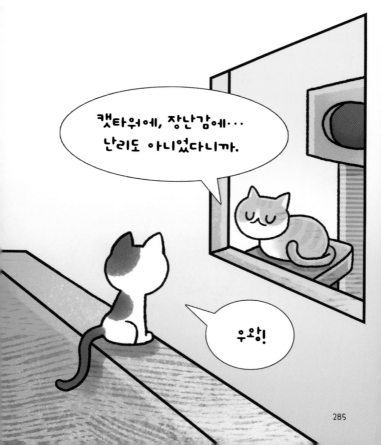

나는 혼자서도 내 생일을 알아낼 수 있어!
하루 종일 좋은 일만 일어나는 날!
그날이 내 생일이야!

내일이 내 생일이었으면!

밥통에 밥이 가득해!
오늘이 내 생일인가 봐

오늘인가?

도대체 내 생일은 언제야?

시우룩

나는 역시 생일이 없는 걸까?

그러던 어느 날,
길거리가 소란스러워지기 시작했어.

도시 곳곳에
내가 오르기 좋은 자리가
생겨나고

이게 말로만 듣던
캣타워···

이 사람들...

설마 내 생일을 준비하는 걸까?

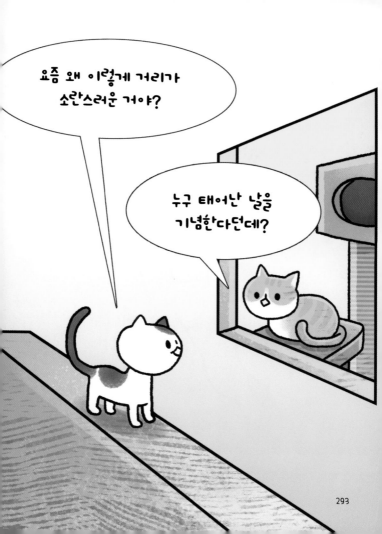

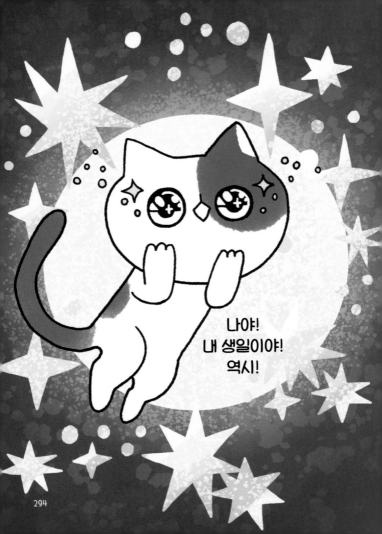

모두들 내 생일을 축하해 줘서 고마워.

작품 후기

《이곤 우화》는 35편의 단편 모음집입니다. 어릴 때부터 단편 소설 읽는 걸 좋아했어요. 짧지만 강렬한 인상을 주고, 긴 여운을 남기는 이야기에 커다란 매력을 느꼈습니다. 《이곤 우화》를 작업하면서 짧은 이야기에 하고 싶은 말을 담는다는 게 참 어려운 일이라는 걸 깨달았어요. 다 담지 못한 이야기를 후기로 남깁니다.

《이곤 우화》는 북극곰 이야기로 시작합니다. 북극곰은 저에게 많은 영감을 주는 동물이에요. 겉(털)은 희지만 속(피부)은 검고, 흰색이지만 주변 빛에 쉽게 물들고, 육지에서 가장 강한 동물이지만 가장 보호받아야 하는 동물입니다. 또 극한 환경에 적응했으면서 환경 변화에는 적응을 못 하는 동물이기도 하고요. 이런

모순적인 요소들이 이야기의 소재가 되었습니다. 저 역시 모순적인 부분이 있기 때문에 북극곰에게 동질감을 느꼈어요.

개구리도 많이 등장합니다. '우물 안 개구리'라는 속담에서 시작해 우물을 탈출하는 것이 개구리를 위한 것인지, 우물을 탈출한 개구리는 잘 살아갈 수 있을 것인지를 그렸어요. 우물 밖으로 나오라는 말이 '조언'인지 '유혹'인지는 우물에서 나와 봐야 알 수 있는 거겠죠.

원래 우물 안 개구리 시리즈는 마지막 한 편이 더 있었습니다. 바다로 간 개구리가 갈매기의 점심이 되고 마는 내용이었어요. 바다로 가는 것에 성공했다 해도 바다에서 살아남는 것은 쉽지 않은 일일 것입니다. 하지만 개구리가 고생을 너무 많이 해서 마지막 편은 삭제하고, 개구리의 큰 첫 걸음만 기록하기로 했습니다. 개구리가 바다에서 잘 살아남기를 바라주세요.

《이곤 우화》는 오랜 시간 두 번의 리메이크를 거쳐 완성되었습니다. 시간이 흐를수록 제 생각도 많이 바뀌어서 내용이 완전히 달라진 부분도 있습니다. 〈선인장 빛 미래〉의 초안 제목은 〈부케

가 되고 싶은 선인장〉이었어요. 선인장도 아름다운 꽃을 피우니 장미 못지않은 부케가 될 수 있다는 내용으로, 불가능한 꿈을 꾸고 그 꿈을 이루는 선인장의 이야기였습니다.

하지만 나중에 다시 보니 뿌리를 내리고 사는 식물이 부케가 되고 싶어 한다는 것이 이상하게 느껴졌어요. 부케가 되고 난 다음에는 결국 시드는 일밖에 남지 않으니까요. 그래서 선인장이 부케를 꿈꾸는 대신, 광활하고 넓은 대지에서 성장하는 것을 꿈꾸는 이야기로 수정했습니다. 선인장이 아름다운 꽃을 피우는 건 맞지만 이 이야기에서 '아름다움'은 중요한 요소가 아니기에 마지막 장면에 꽃을 그리지 않았습니다. 크게 성장한 모습에서 아름다움 대신 당당함이 느껴지길 바랐어요.

여성과 관련된 이야기로 〈여자의 본능〉, 〈어린 장미〉, 〈공주의 선택〉 등을 다뤘어요. 예전엔 재미있게 봤던 동화, 책, 영화가 어느 시점 이후로는 더 이상 좋아할 수 없게 되었습니다. 《어린 왕자》는 제가 가장 좋아하는 책이었는데 지금은 아쉽게 느껴지는 부분이 많아요. 언젠가 '어린 장미'를 주인공으로 장미의 모험 이

야기를 다시 써보고 싶습니다.

또한 인어공주가 목소리도, 꼬리도, 육지에 대한 호기심도 포기하지 않고 행복해지는 결말을 보고 싶었어요. 짧게나마 그 장면을 그릴 수 있어서 좋았습니다.

남은 이야기가 많지만, 나머지는 독자분들의 감상에 맡기겠습니다. 《이곤 우화》를 그리면서 무척 즐거웠습니다. 기존에 알고 있던 동화와 속담을 때로는 냉소적으로, 때로는 거꾸로 뒤집어 보면서 다르게 해석하는 것도 재미있었고, 이야기에 맞게 그림체나 채색 스타일을 조금씩 바꿔보는 것도 좋았습니다. 제가 즐거웠던 만큼 독자분들도 재미있게 봐주셨으면 좋겠습니다.

이곤

이곤 우화

교훈 없는 일러스트 현실 동화

1판 1쇄 인쇄 | 2020년 9월 25일
1판 1쇄 발행 | 2020년 10월 13일

지은이 이곤
펴낸이 김기옥

실용본부장 박재성
편집 실용1팀 박인애
영업 김선주
커뮤니케이션 플래너 서지운
지원 고광현, 김형식, 임민진

디자인 제이알컴
인쇄·제본 민언프린텍

펴낸곳 한스미디어(한즈미디어(주))
주소 121-839 서울시 마포구 양화로 11길 13(서교동, 강원빌딩 5층)
전화 02-707-0337 | 팩스 02-707-0198 | 홈페이지 www.hansmedia.com
출판신고번호 제 313-2003-227호 | 신고일자 2003년 6월 25일

ISBN 979-11-6007-525-0 10650